福爾摩沙之歌

福爾摩沙美麗之島
在晨曦金色曙光中甦醒
白雪紛飛輕輕拂群山
傲然屹立太平洋

福爾摩沙東海之濱
守護玉山的神鷹
舞動羽翼環顧八卦山
勇士傳奇的故鄉

福爾摩沙光明國土
在砲聲響起時向前邁進
無視烏雲密佈
自由旗幟迎風飄揚

福爾摩沙民主國度
守護夢想與希望
族群融合共創新世紀
自由民主新故鄉

迎著歌聲航向大海

閃爍明滅星斗紛紛滑落

化身標示領海浮標

守護玉山神鷹盤旋領空

蜿蜒國土巡航的蛟龍

聆聽阿里山嘹亮歌聲

隨晨曦吟唱百步蛇傳奇

把祖父佩刀化作魚雷

宣誓媽祖守護國土決心

不容惡龍喧囂來襲

迎著歌聲航向大海

記住對暴雨咆哮的祖先

沈寂潛艦靜默航行

迴旋艦砲舉劍環顧

破曉曙光喚醒尾翼太陽神
點燃翻騰雲海金色榮光
戰機穿梭巡航防空識別區
莊嚴宣示國家主權

銀灰戰艦疾馳太平洋
乘風破浪迎向台灣新紀元
陽光照拂雪白軍帽
閃爍防衛海洋的決心

掌舵雙手緊握國家尊嚴
凌厲眼神凝視歷史滄桑
迴旋艦砲舉劍環顧
不容進犯敵艦重新集結

太陽神馬拉道仰天怒吼
戰鬥機群火速升空
戰艦疾馳佈陣海洋最前線
捍衛自由民主永恆價值

巨人肩膀上的巨人

掬一把泥土撒向太平洋
讓海洋知道土地的滄桑
解開文字腳鐐
讓榮光重踏綠蔭大地

站在巨人肩膀上的小巨人
揮舞光明旗幟迎風啟航
航向一望無際遼闊地平線

披上燦爛星光的海洋
深情撫慰沉默山巒
晨曦總在不遠處升起
美麗的福爾摩莎

富麗山川守護台灣

壯麗景緻映照雲端彩虹
八色鳥穿梭森林優雅飛翔
低鳴淺唱侯鳥之歌
讚歎美麗之島福爾摩沙

披上綠蔭褪去白衣
玉山白寒冬甦醒
對彩虹的子民輕吹哨音
隨春風散播希望

以強韌意志書寫光榮史詩
隨蕃薯葉脈蔓延
無懼虛矯文字強辭奪理

以燦爛陽光譜寫生命之歌
自阿里山顛真情詠嘆
讓江河奔流接力傳唱
迴盪這方國土山川原野

以深情詩篇印刻大地
喚醒沉寂心靈深處
烈焰般熱忱使命

台灣軍隊的答覆

淡水天空飄盪陰鬱烏雲
漫山軍旗迎風嘶鳴
砲台民主國軍嚴陣以待
步兵全副武裝屏氣凝神
靜候迎戰登陸敵軍

遙望日本戰艦紅太陽
台灣民主國軍官肅然而立
手持望遠鏡標定射擊座標
砲陣地官兵沉著備戰
全軍集火鎖定來犯日軍

清法激戰剽悍軍風猶存
堅守陣地守護莊嚴國土
戰志昂揚滬尾砲台
宣示台灣軍隊寸土不讓
日本戰艦退出淡水河

基隆砲台開戰前夕

台北車站戒備森嚴

全副武裝的步兵井然列隊

火車運回疏散民眾

戰士接續進入擁擠車廂

開赴國土最前線

宣說這方國土的悲愴

伴隨沈悶汽笛聲

平靜原野樂音繚繞

青翠山巒飛逝眼前

離開喧囂繁華的台北城

軍樂口令交織基隆火車站

軍旗飄揚值星官的嘶吼

步槍刺刀腰際鏗鏘碰撞

戰士列隊開往砲陣地

運兵小艇綿延憂傷海面

神聖的國土保衛戰
展現台灣軍隊威武氣節
守護這方國土的尊嚴
樹立永不屈服典範
鼓舞後繼持續戰鬥
今天是陣亡的良辰吉日
台灣民主國指揮官如是說

今天是陣亡黃道吉日

墨墨暈開一紙陰鬱天幕
基隆外海戰雲密佈
洶湧波濤捲起台灣的憤怒
海平面悠然浮現太陽旗
黑影幢幢日本戰艦
牽引連結天際裊裊黑煙
天地轟隆喧囂震盪
緊臨基隆外海懸崖上
雨水傾瀉民主國軍砲陣地
夾雜堅毅稚嫩的臉龐
黃虎旗下全副武裝
佇立崖上戒備森嚴
井然有序砲陣地
軍容壯盛嚴陣以待

弟兄們　沈住氣
瞄準敵人戰艦精準射擊
珍惜我們有限砲彈軍備
聽從指揮沉著應戰
狂風齊鳴媽祖悲憫的啜泣
宣說這方國土誓言
任暴雨淋濕身上嶄新軍服
洗淨我們的靈魂
英勇投入這場

基隆砲台巨大身影

滄桑基隆陰雨綿綿
沈默戰艦停泊泊莊嚴的海洋
日夜生火鳴笛待發
一百二十年星夜輪迴
仍未駛離這方國土

彈雨紛飛民主國軍砲陣地
台灣軍官如巨石隕落
另一個無懼身影佇立
宛如普羅米修斯壯碩背影
自懸崖拋擲天火烈焰

烽火連天搖撼翻騰
轟隆砲聲震碎美麗國土
黑夜披上金色鏈條
雷神狂暴揮舞雷霆
掃蕩漫山攀爬日本軍

穿上死亡披肩的將士
緊握閃耀刺刀冷冽槍身
手握軍刀自戰壕躍起
黃虎旗下白刃蜂擁敵軍
巨大身影常駐這方國土

大地光榮的塵土

珍惜僅存有限彈藥
子彈打完就使用刺刀
或腰際的軍刀
等待與敵人近身戰鬥
如果猛烈砲擊後
我們依然活著

守著祖先血脈相連的山
守護美麗的梧桐花
即使我們將倒臥青翠山巒
在漫天砲火下
在茶炭蒙塵的土地
與敵軍周旋到底

握緊槍身壓低帽沿瞄準
聽從我的號令射擊
提起刀與槍
跟隨排長的腳步
挺身戰鬥
成為光榮的塵土

八卦山會戰

大肚山砲火轟隆迴盪天際
日本近衛師團三路進擊
台灣民主國軍寸土不讓
擎天軍旗咆哮大肚溪

晨曦竟在太陽旗下升起
八卦山漫山遍野近衛師團
趁暗夜鋪天蓋地而來
陷身包圍民主國軍陣儼然

彈雨紛飛炮火呼嘯戰壕裏
刺刀閃亮槍桿屏息以待
堅毅果敢面對決戰時刻
準備近身肉搏最後戰鬥

軍士官兵躍起全線出擊
隨指揮官號令發起衝鋒
刀刃交纏血戰八卦山
撼動天地書寫軍人傳奇

鹿港小鎮的星空

叛國者胸前勳標耀眼灼目

以守軍虛實賣國求榮歷史

隨太陽旗升起台北城

烙印台灣人的胸膛

熱血沸騰防衛砲陣地

海風吹拂昂揚軍旗

映照守備國土將士的臉龐

鹿港小鎮盪漾壯麗餘暉

日本近衛師團的火砲狂嘯

照亮大度山隰落流星

繁星下戰鬥的剛毅戰士

緊握刺刀寒光浴血奮戰

壯烈影像凝結動人詩篇

永難磨滅千古傳頌

那撼動大地燦爛的光輝

始終閃爍小鎮的星空

眺望的背影

不願在沒有你的清晨甦醒
提起槍緊跟著你
揹著我們的愛
進行最後一場莊嚴儀式
遠離娑婆
走向光明世界

看著你眺望的背影
城牆下覆蓋遍野的敵軍
如夢幻泡影

平靜無痕的眼眸

終於看見湛藍天空
久候天上的雲
平靜無痕
乘風飛翔的羽翼
飄零的楓葉

像朝露的生命

芬芳大地
如潔淨朝露滴落
映照晨曦
晶瑩剔透的臉龐
墜落溫暖懷抱
在最美麗的時刻

被遺忘的軍隊

背負沈重裝備銜枚疾走
增援前線被遺忘的軍隊
走在時空交錯的間隙裡

被遺忘的軍隊靜默行軍

戰爭迷霧籠罩星月無光
森林肅穆鴉雀無聲

抵抗強權的歷史殷鑑不遠
不投降鐵血師團挺身戰鬥
無視敵軍凶猛砲火

繼續繞著玉山夜間行軍
全副武裝的軍隊隱約若現
踏著威武不屈的步伐

走過暗夜沙沙的風雨聲
走向晨曦微光的背影
走出二千三百萬人的希望

寶覺寺靜默石碑

映照甲板的夕陽溫煦似錦
洶湧浪濤顛波沉寂戰艦
拖曳淚痕的魚雷疾馳海面
拋出海神雷霆劍戟

鳴笛響徹傾覆的海洋
防空火網交織變色彩霞
孤獨砲手伴著同袍的屍體
以金色彈鏈射擊天空

隨夕陽滑落冰冷甲板
墜落吞噬哀傷的海洋
回到魂思夢想埔里的天空
沈默不語悲愴的故鄉

以湛藍海洋書寫你的名
虔敬追思壯麗晚霞
海洋的氣息瀰漫陽明山
寶覺寺石碑靜默合十

火炮照亮里港的夜空

信號彈升空點燃沈寂天幕
金色光芒乘傘降落
照亮鋼盔底下炯炯目光
勇氣搖曳火光中

河岸芒草隨風聲左顧右盼
水面泛起群星的漣漪
隆隆砲聲震醒
耽溺行軍的連隊
標定方位的軍官看見

鯨面武士煙硝裏彎弓銜枚
箭矢如雨絲紛飛
引蒼茫月色遮蔽渡河戰士
消逝煙雨秋色迷霧中

演練衛國戰爭現代步兵營
指揮口令此起彼落
炮火墜落彼岸繁星點點
照亮里港的夜空

隨溫柔眯眼的星星
譜一首浪漫詩歌
寄給遠方守候的她

抓一把文字伴著行軍

走在浸潤哀傷的泥濘裏
遠方飄來轟隆炮火聲
只是耳邊嚶嚶作響的蟲鳴
與沉靜呼吸對話
提醒自己依然活著

全付武裝的行伍靜默行軍
走進飄蕩迷茫的空氣裏
灰色朦朧微亮月光
從遠方捎來死亡的訊息
像一生甜蜜影像的告別式
以泥地沈重沙沙聲伴奏

我的肩章將埋在泥土裏
這一大片滿溢憂傷
希望與夢想的芬芳國土

對著搖晃星空微笑
抓一把美麗文字放入背包
準備紮營就寢時伴夢

輕觸望遠鏡地圖指南針
當我仰望繁星辨識方位時
請允許我輕輕失神

弟兄們　跟著我迎向砲火
當你看見燦爛奪目的光
內心感覺一絲平靜
你已經陣亡　記得微笑

迎向砲火直到看見光

緊繫鋼盔帶壓低頭盔
戰士們屏住呼吸
隱身迷濛夜色漆黑靜默裏
只露出凌厲目光
緊握上了刺刀的槍桿
任由冰冷空氣凍結恐懼
凝固戰士額前汗水

在這被世界遺忘的角落
時間是靜止的樂章
死亡是美麗動人的詩篇
髒污臉龐制服底下
藏著純淨的靈魂
一顆顆炙熱溫暖心靈
享受空靈寂靜美麗當下
在最貼近死亡的時刻

營長對空發射信號彈
率先爬出深邃戰壕
全軍戰士猛然躍起
提著刺刀冷冽光芒衝鋒
火砲震動腳踩泥地
機槍火網像紛飛珠鏈
為大地編織金色錦緞

武士之道

長劍雪亮寒光灼灼
鏗鏘閃鑠鋒芒畢露
隨丸完美曲線俐落出鞘
劃開戰陣煙硝渾沌

拄劍而立威風凜凜
目光淩厲震懾千軍萬馬
漫天旌旗逆風嘶吼

身披沈重如石光明甲冑
逆使刀鋒寸土不讓
神出鬼沒周旋敵陣
將生死拋向雲端

舞動優雅身形從容赴戰
一息尚存
演繹完美武士之道

狙擊手

躲在自己的影子裏

呼吸間失去過去未來

望遠鏡拉近距離

將空間繃緊

漫天黑幕披覆靜默

砲火嘎嘎作響若有似無

思慮沉寂如詩

一絲懸念蕩然無存

額頭汗水停止滾動

扣引板機的指頭緩緩滑行

火光閃爍撞擊虛空

擊中自己轉身的靈魂

化作編織夢想的彩虹

溫暖陽光照拂美麗島嶼
你魂牽夢縈的家園
那彩蝶飛舞翠綠的原野
白鷺鷥嬉戲飛翔的淡水河
紅樹林搖曳婆娑多姿
春風吹拂
河面波光粼粼

月光照亮戀人深情的眼眸
牽手走過青翠河畔
溫柔守護的觀音山
曾經滄桑的歲月不再無情
悲愴往事已不需藏匿
幽暗天空逐漸清朗無雲

安息吧!
在默默守護你的溫暖家園
在依然朦朧的月色
在始終溫柔吹拂的春風中
安息在自己的莊嚴國土
化作自在飛舞美麗彩蝶
化作編織夢想的彩虹
守護光明希望的星辰

孩子

活在自由呼吸的土地

繼續講述祖父的故事

讓捍衛民主的花朵

漫天飛舞

為國土披上光明甲冑

傳遞自由民主的花朵

孩子，我不只要告訴你

祖父講述過的故事

也要和你一起用心感受

祖父曾經的感受

許多學者藝術家參議員

受人景仰的人格者

被邪惡勢力終結璀璨生命

摧毀了尊嚴與夢想

唯有記住那刻骨銘心的痛

用真相洗滌無盡悲愴

我們才能避免傷痛重演

傳遞自由民主的花朵

邪惡心靈始終伺機而動

試圖扭曲價值尊嚴

在教科書裏掩蓋歷史真相

讓你遺忘祖父的感受

生命的意義在創造價值

不是無止境的征服

尊重所有生命自由伸展

回到充滿愛的國度

讓希望之花遍撒天地

我願高舉雙手擁抱星星
讓燦爛光明榮耀我心

我願引亢高歌吟唱義行
以溫暖歌聲撫慰人心

我願攀爬高牆敲擊洪鐘
讓冷漠靈魂憬然覺醒

我願鼓動雙翼穿越時空
讓希望之花遍撒天地

我願舞動青春獻身邦國
讓正義旗幟迎風飄曳

與死神角力的格鬥士

與死神角力的格鬥士
我的心裏有無盡的愛
對天立誓搶救生命
擎起沖天水注
扛著薛西佛斯留下的巨石
放手一搏吧！弟兄們

在心靈深處閃爍著
不遠處始終有燦爛的光
看啊！搶救生命的巨人
盯著你忿怒眼神毫不退縮
來吧！撲天蓋地的火神

進擊火神的勇士

隨鳴笛呼嘯疾馳前進
守護生命進擊火神的勇士
拋開甜蜜家庭溫柔盼望
昂首挺進傲然無懼

千斤重擔一肩扛起
獻身救援守護神聖使命
進擊火神的勇士
朝猙獰火神怒吼咆哮

防護衣閃爍慈悲光環
照拂受困危難無助生命
進擊火神的勇士
巨大身影背負溫暖希望

前進吧！
駕御紅色巨龍向前奔馳
燃燒千古傳承使命榮光
進擊火神的勇士
樹立永垂不朽傳奇典範

絕不鬆開握住你的手

烈日灼身國境之南
步兵工兵化學兵
消防警察救難隊員
草綠迷彩白紅防護衣
瓦礫參差地表搜尋希望

煙硝迷霧中生命紛紛殞落
疾馳增援消防車狂暴翻覆
吞沒身影
可敬勇士被瞬間爆裂火舌
回溯那令人神傷的夜晚

在汗水淚水交織的長夜
始終溫暖的心糾結一起
以疲憊的手
緊握陷身坑底的夥伴
肩膀早已痠痛不堪

挺住啊兄弟
我們絕不鬆開
握住你的手

曙光在玉山之巔甦醒
歷史滄桑隨雪花飄浮雲端
覆蓋美麗之島
動人詩篇蔓延青翠山巒
滿溢希望芬芳國土

不畏風霜昂首挺立梅花鹿
漫步山林靜默守護
聆聽夜鶯吟唱百步蛇傳奇
美麗圖騰光明神話
鼓舞自由飛翔的靈魂

孤傲雄鷹盤旋飛舞阿里山
冷冽寒風吹醒迷夢
巨龍陰影遮蔽潔淨星空
潘朵拉的盒子
迷眩人心污染光明國土

覺醒的光明行者遍佈城鄉
身披甲冑揮舞長劍
戰勝吞噬歷史真相惡龍
淨化貪婪污染的大地
光明史詩永世傳唱

守護玉山的神鷹

守護這方國土的神鷹
身披銀色甲冑
背覆神盾與長劍
伸展鐵甲羽翼
駕御入冬第一道寒風飛行
隨美麗山巒地表起伏
巡航太平洋東海之濱

時而攀升而上
如揮舞長劍刺向天際
盤旋玉山之巔

時而俯衝直下
如逆使刀鋒
劃破稀薄如紙冷冽空氣
將時間凍結在
雲層之間

銳利如劍犀利眼神
如射穿雲海金色曙光
始終維持心靈高度
觀照地表滄桑歷史更迭
了然於心不為所動

以溫暖羽翼撫慰受創心靈

遊吟詩人詠嘆光明史詩

千古以來代代傳唱

天馬行空之飛馬傳奇

在黑暗吞噬光明的時代

以尖銳獨角頂撞重重黑幕

以雷電閃光劈開混沌

天馬行空雷霆萬鈞

伴隨閃電雷鳴的馬蹄聲

自混沌初開響徹雲霄

瞬間奔騰宇宙天網之間

為受困黑暗襲罩無助生命

帶來光明與希望

善良潔淨內在光芒四射

伸展白色羽翼輕躍飛揚

光明如影隨形遍照苔蒼

呼風喚雨戰勝惡龍

不屈從黑暗強權

捍衛自由光明正義的象徵

在武士盔甲盾牌上閃耀

正義符號飄揚戰陣旌旗

威風凜凜號令千軍萬馬

以堅毅鬥志戰勝黑暗

心靈符號筆記本詩取自《這方國土─台灣史詩：許世賢心靈符號詩集》

作者簡介

許世賢

許世賢兼具設計家、符號藝術家與詩人身分，鑽研識別符號對人類集體潛意識的影響，世界詩人運動組織 PPdM 會員。2014 年獲邀國立彰化生活美學館舉辦 CIS 詩意設計個展，以 CIS 與現代詩融合嶄新創作形式，成為第一位進入國立展覽館舉辦 CIS 詩意設計個展的設計家。其心靈符號設計思想及主張，獲跨界迴響。重要作品有國軍暨家屬扶助基金會、行政院勞委會經濟部產業園區管理局等政府機構、財團法人識別設計，並為眾多中小企業與上市公司規劃企業識別設計系統。其設計作品律動優美，造型簡約，充滿內斂能量，富饒詩意與哲思。著有《 CIS 企業識別─品牌符號的秘密》、《心靈符號─許世賢詩意設計展專輯》、《生命之歌─朗讀天空》、《這方國土─台灣史詩》、《來自織女星座的訊息》心靈符號詩集三部曲、《天佑台灣─天使的羽翼》、《寫字的冥想─書寫生命之歌》、《寫字的修練─書寫台灣史詩》等書。